书法自学与鉴赏丛帖 编

张猛龙碑

卢国联 编

上海人民美术出版社

书法自学与鉴赏答疑

学习书法有没有年龄限制？

学习书法是没有年龄限制的，通常 5 岁起就可以开始学习书法。

学习书法常用哪些工具？

学习书法常用的工具有毛笔、羊毛毡、墨汁、元书纸（或宣纸），毛笔通常用笔头长度不小于 3.5 厘米的笔，以兼毫为宜。

学习书法应该从哪种书体入手？

学习书法一般由楷书入手，因为由楷入行比较方便。当然也可以从篆隶入手，这样比较纯艺术。这里我们推荐由欧阳询、颜真卿、柳公权等楷书大家入手，学习几年后可转褚遂良、智永，然后再学行书。行书入门以王羲之、赵孟頫、米芾等最好，草书则以《十七帖》《书谱》、鲜于枢比较适宜。学篆书可先学李斯、李阳冰，然后学邓石如、吴让之，最后学吴昌硕、金文。隶书以《乙瑛碑》《礼器碑》《曹全碑》等发蒙，进一步可学《张迁碑》《西狭颂》《石门颂》等，再往下可参考简帛书。总之，学书法要循序渐进，不可朝三暮四，要选定一本下个几年工夫才会有结果。

学习书法如何达到事半功倍的效果？

学习书法无外乎临、背二字。临的目的是为了矫正自己的不良书写习惯，确立正确的笔法和好字的标准；背是为了真正地掌握字帖。如果说学书法要事半功倍，那么一定要背，而且背得要像，从字形到神采都要精准。

这套书法自学与鉴赏从帖有哪些特色？

随着传统文化的日趋受欢迎，喜爱书法的人也越来越多。我们按照入门和鉴赏两个角度从现存的碑帖中挑选了 65 种。入门篇以技法完备和适宜初学为重点；鉴赏篇注重作品的风格取向和审美意义，为进一步学习书法开拓视野。

手机或平板电脑是现代人生活中不可或缺的必备用品，如何利用这一高科技产品帮助我们学习书法也成了我们的思考重点。有书法学习经验的人都知道教师示范对初学者的重要意义，为此我们为每一本字帖拍摄了名家临写的视频，大家可以通过扫码用手机或平板电脑观看，让现代化的工具融入到学习当中。

我们还特意为字帖撰写了临写要点，并选录了部分前贤的评价，相信这会有助于大家快速了解字帖的特点，在临习的过程中少走弯路。

碑帖名称

《张猛龙碑》全称《鲁郡太守张府君清颂碑》。

碑帖书写年代

北魏正光三年（522）正月立。

碑帖所在地及收藏处

碑石现存于山东曲阜孔庙。

碑帖尺幅

碑额正书『魏鲁郡太守张府君清颂之碑』3行12字。碑阳24行，每行46字。碑阴刻立碑官吏名计10列。

历代名家品评

清杨守敬评其：『书法潇洒古淡，奇正相生，六代所以高出唐人者以此。』清康有为《广艺舟双楫》评曰：『《张猛龙》为正体变态之宗。如周公制礼，事事皆美善。』

碑帖风格特征及临习要点

《张猛龙碑》的结构内紧外松，重心向左倾斜。点画呈三角形态，棱角分明，变化较多。横画方起笔，圆收笔，由重到轻。

《张猛龙碑》的用笔涩刻而挺拔，起笔如刀削一般齐整，横向笔画都微微上扬，行笔逆势送出，每一笔都体现一种力度。如『秦』字，三横紧密相处，非常有力，撇捺舒展劲挺，覆盖下部，形成一个整体。

扫一扫，一起学

君讳猛龙字神冏
南阳白水人也其
氏族分兴源流所
出故已备详世录

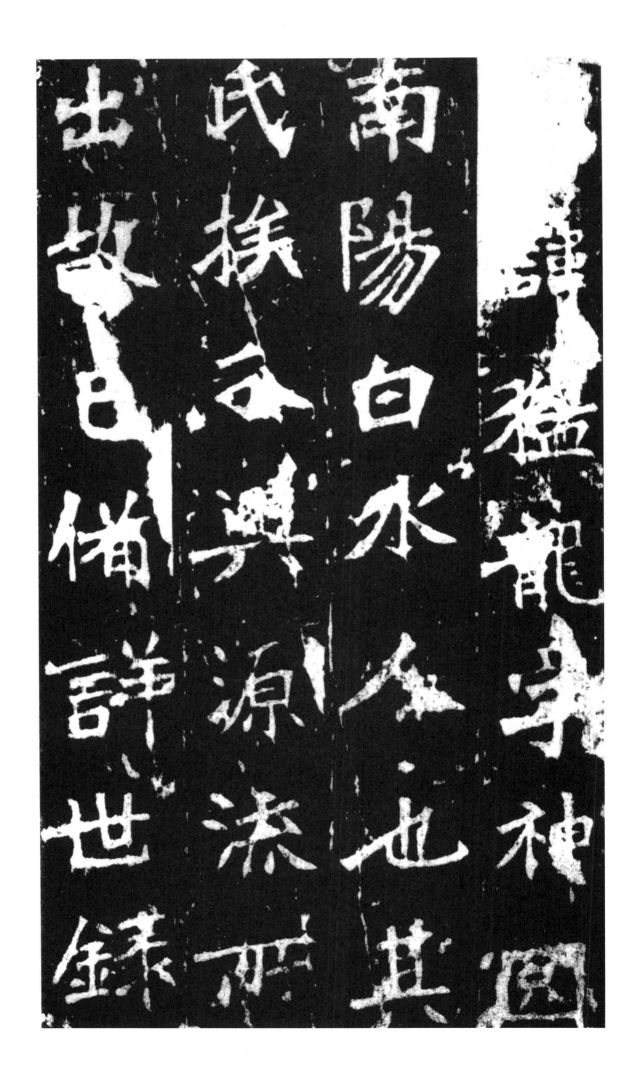

不复具载□□□
□盛蓊郁于帝皇
之始德星□□曜
像于朱鸟之间渊

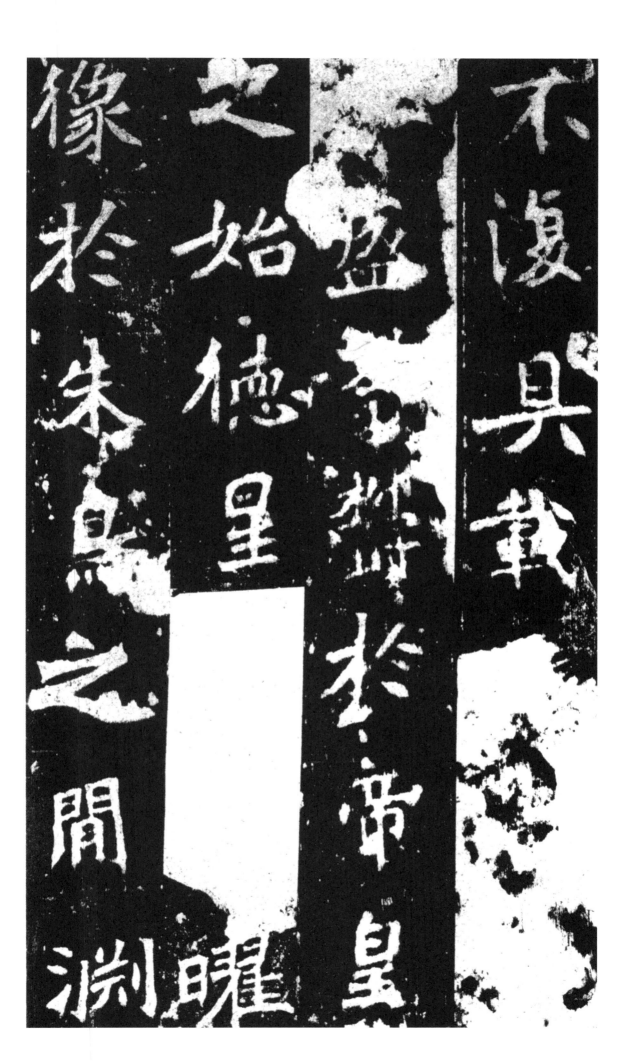

玄万壑之中巉岩
千峰之上奕叶清
高焕乎篇牍矣周
宣时□□张仲诗

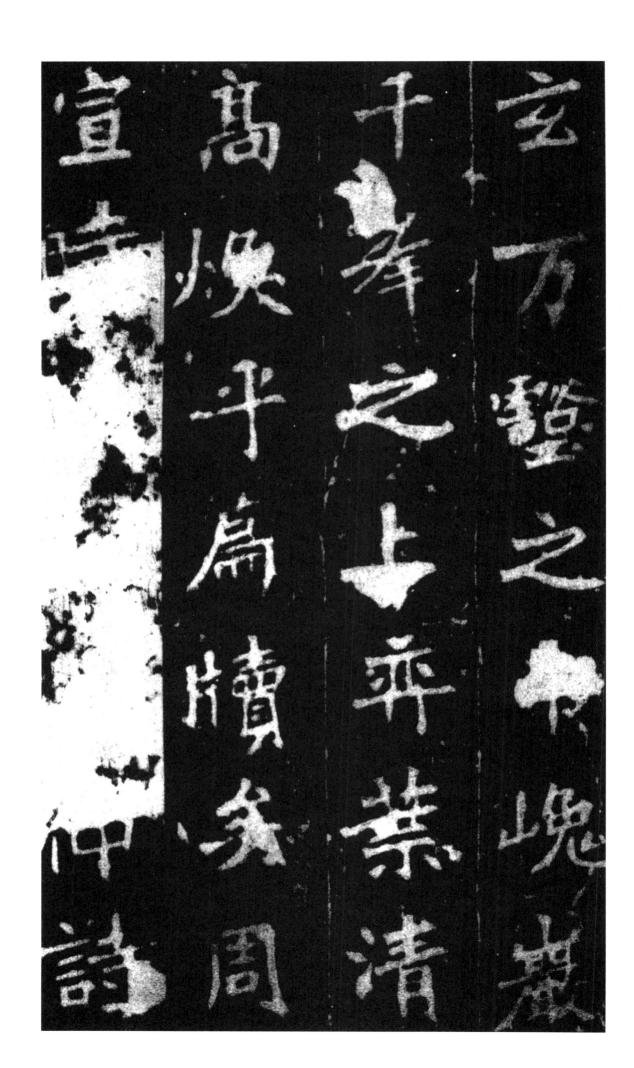

人咏其孝友光缉
姬□中兴是赖晋
大夫张先春秋嘉
其声绩汉初赵景

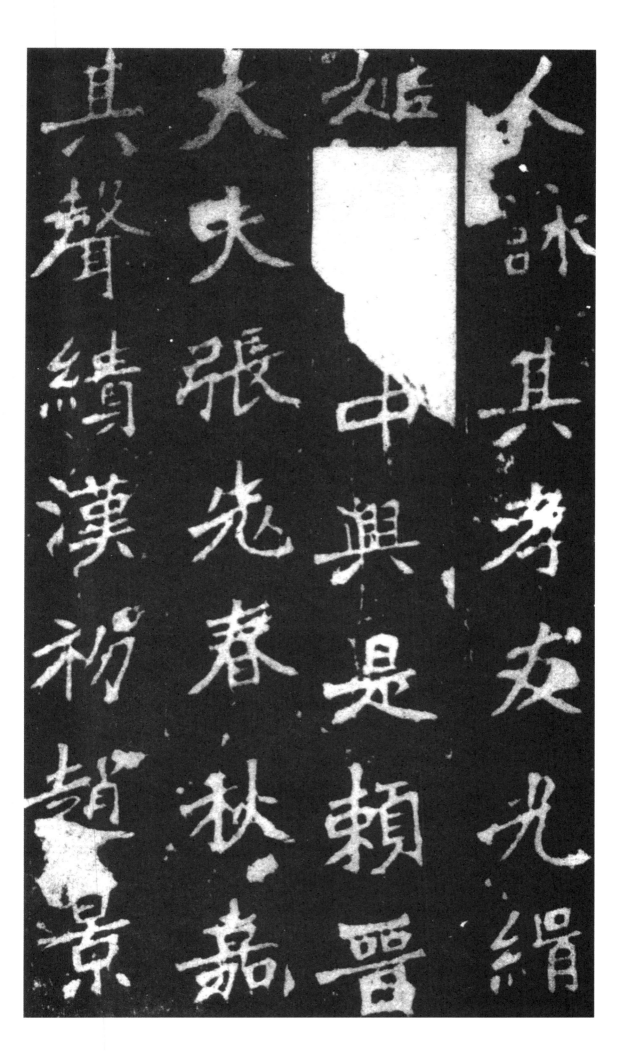

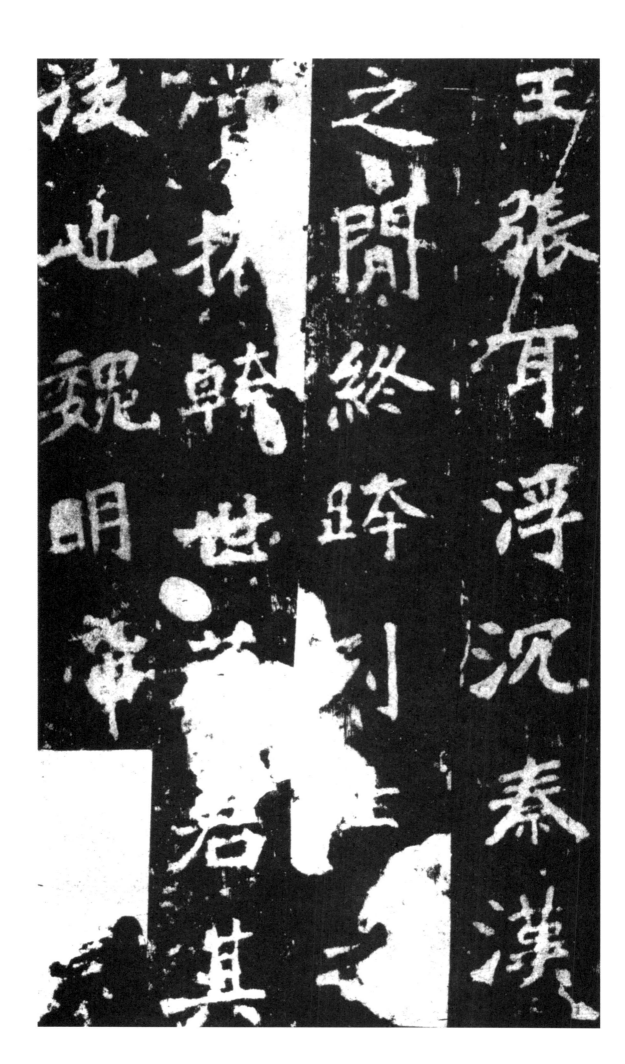

王张耳浮沉秦汉
之间终跨列士之
赏才干世著君其
后也魏明帝

初中西中郎将使
持节平西将军凉
州刺史瑍之十世
孙八世祖轨晋惠

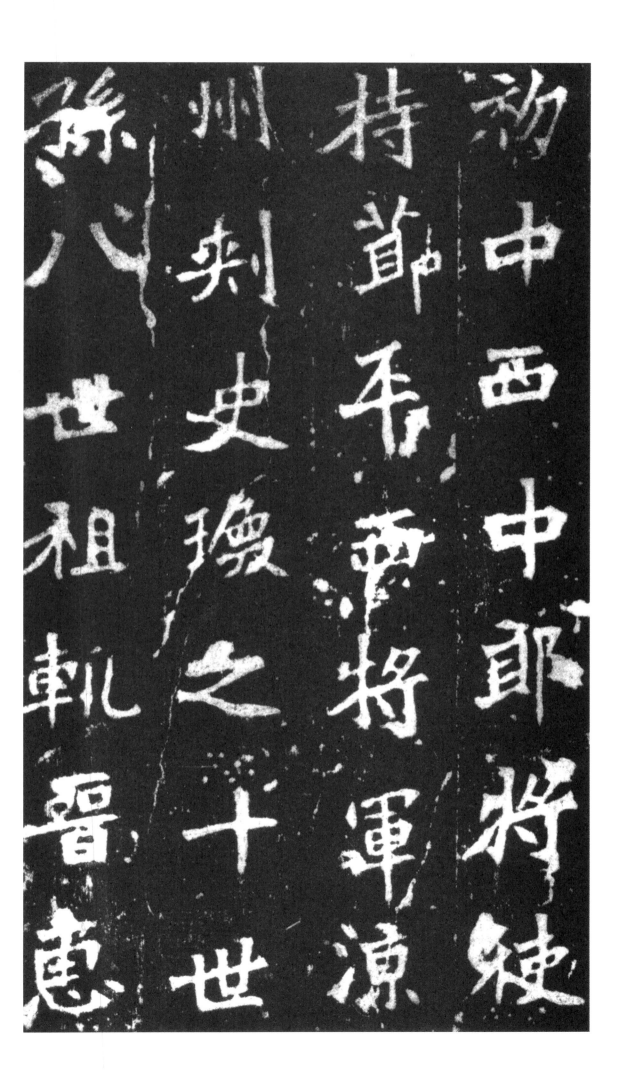

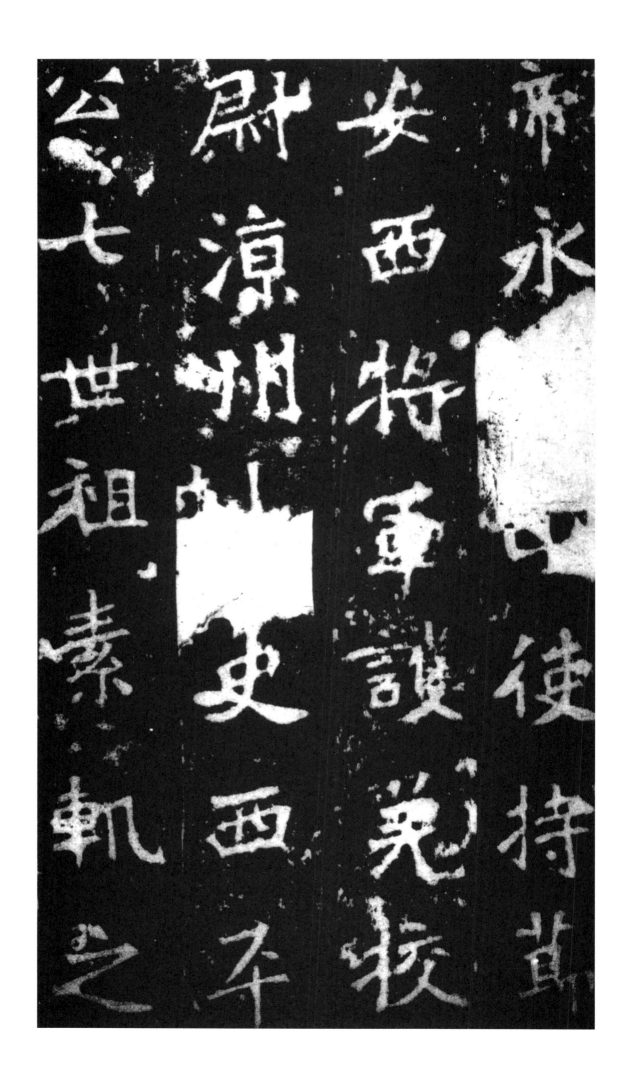

第三子晋明帝太
宁中临羌都尉平
西将军西海晋昌
金城武威四郡太

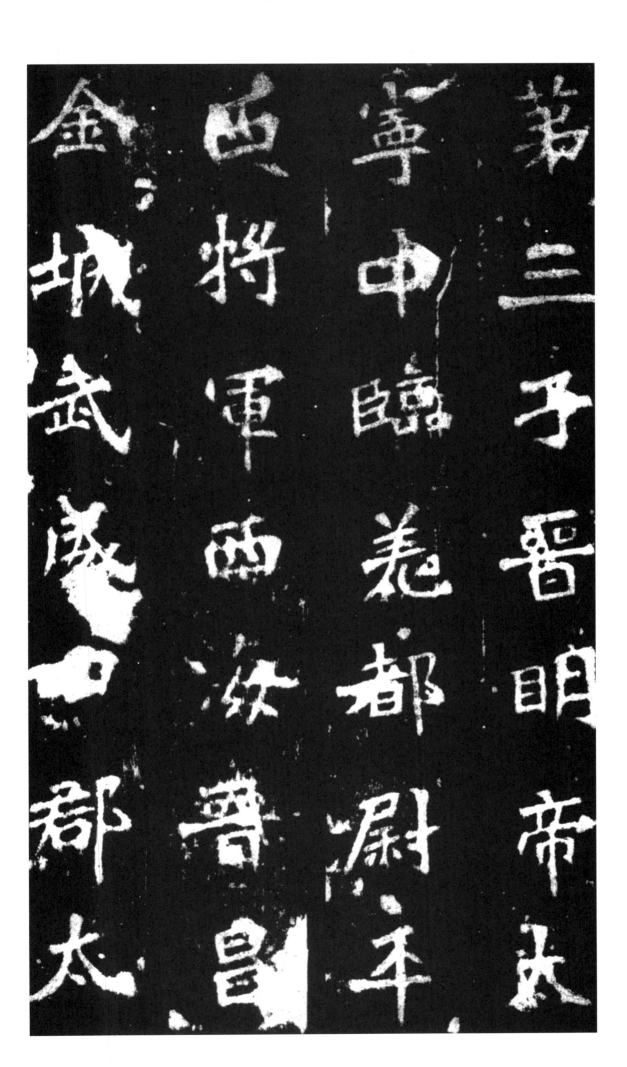

守遂家武威高祖
钟信凉州武宣王
大沮渠时建威将
军武威太守曾祖

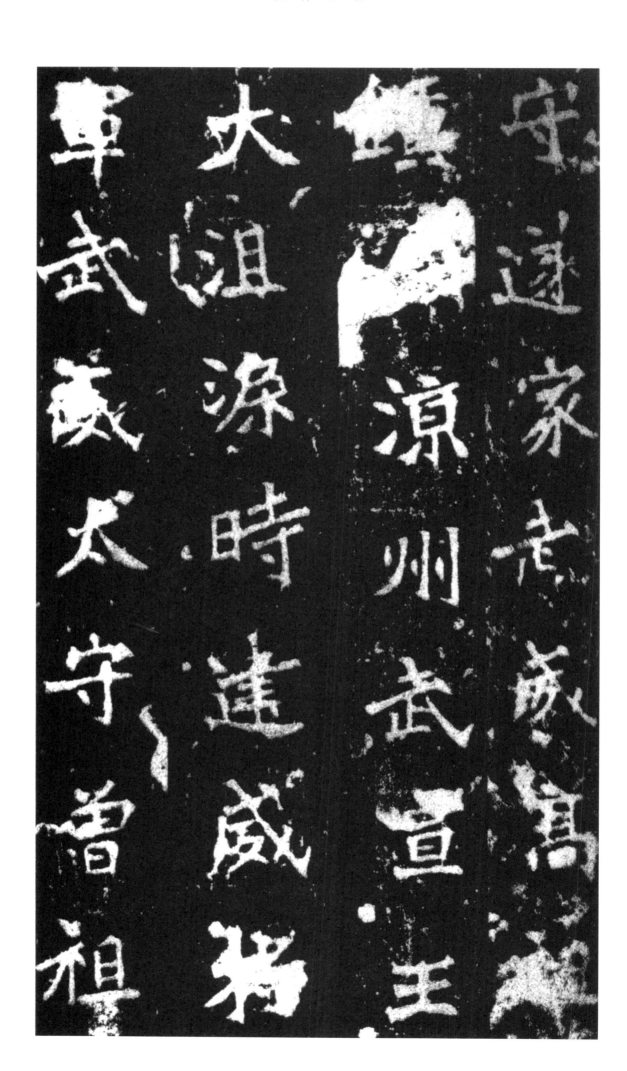

璋伪凉举秀才本
州治中从事史西
海乐都二郡太守
还朝尚书祠部郎

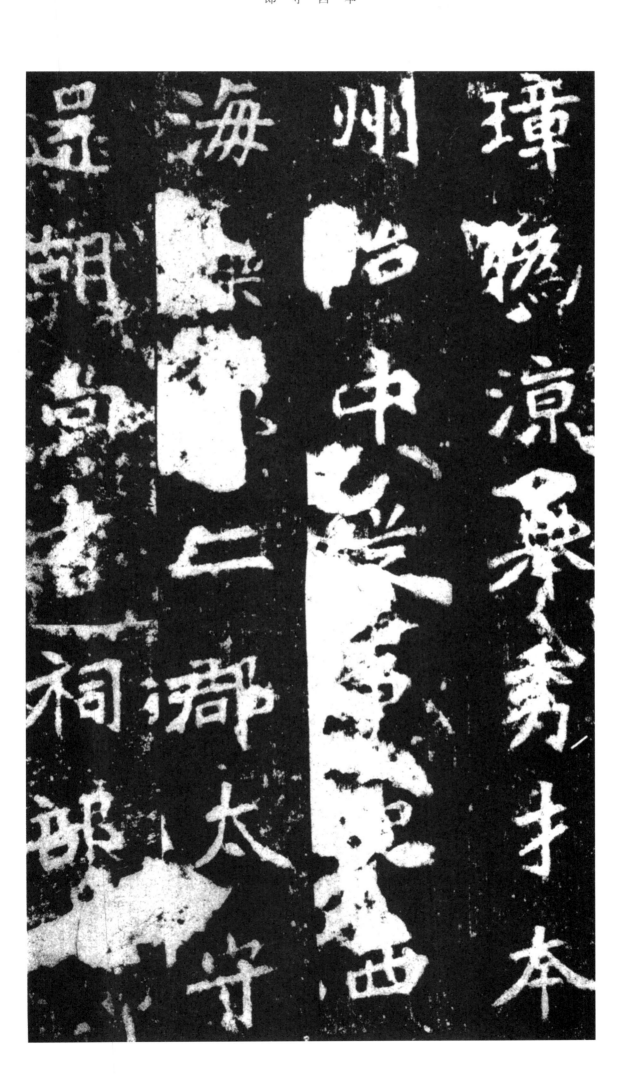

羽林监祖兴宗伪
凉都营护军建节
将军饶河黄河二
郡太守父生乐□

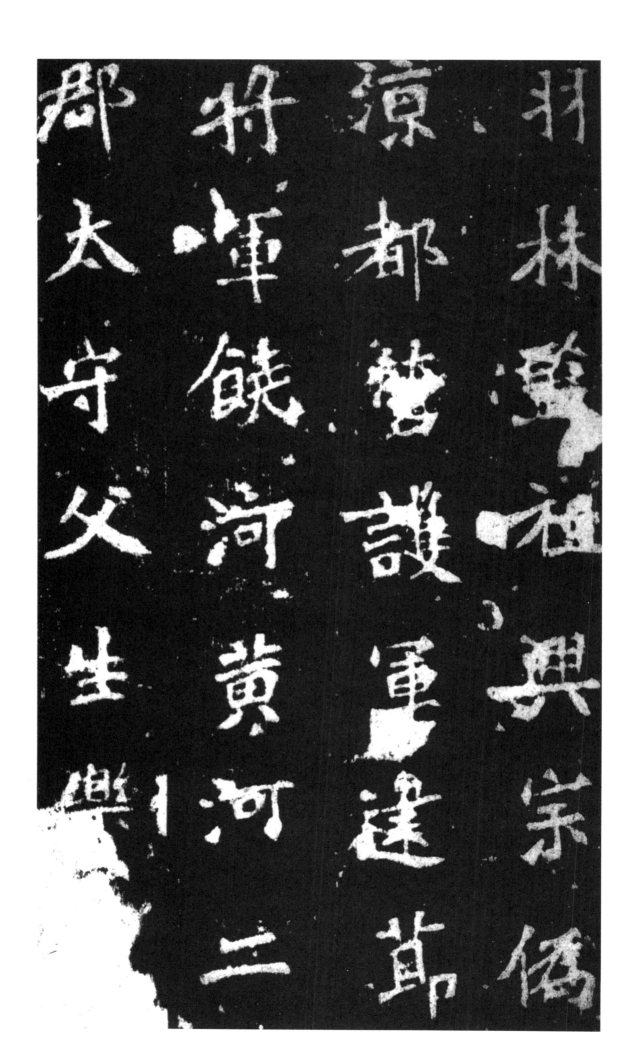

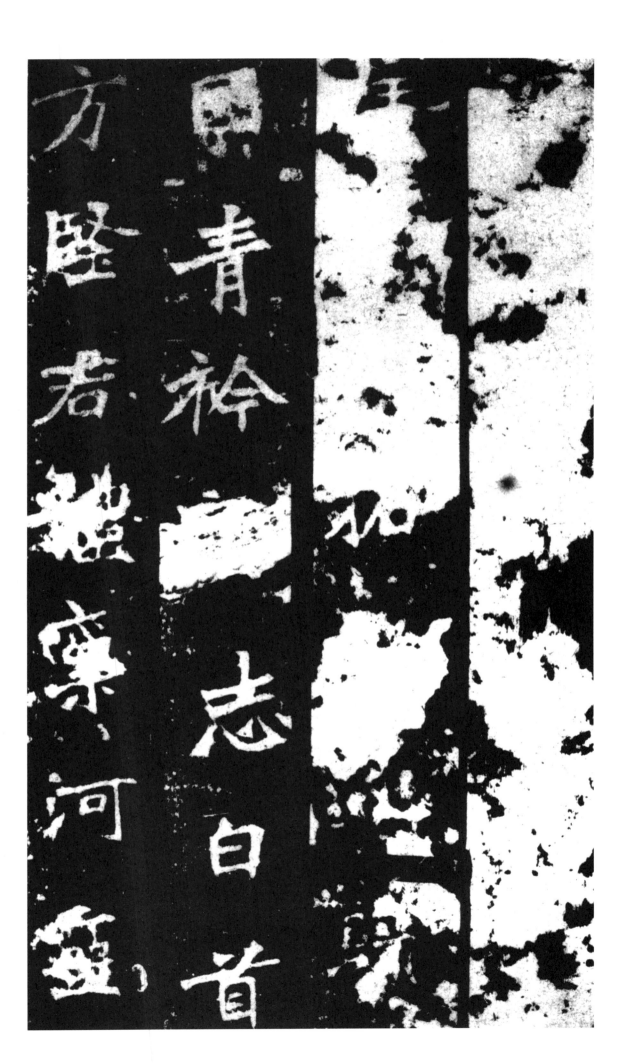

神资甚秀桂质兰
仪点弱露以怀芳
松心□节□□□
□□□□□□□
□成

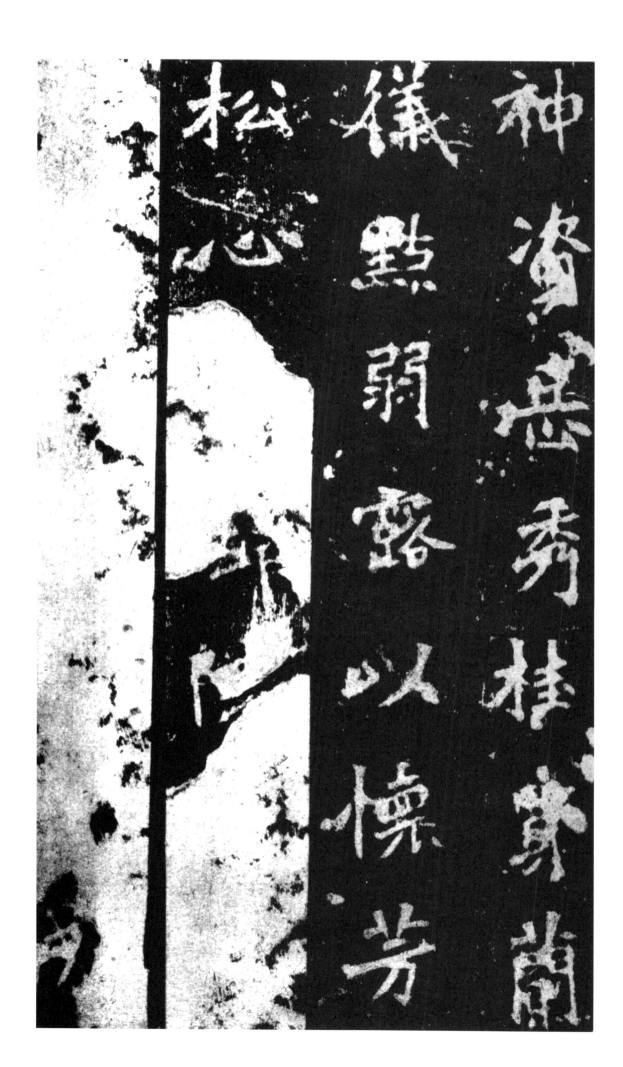

自□□朗若新蘅
之当春初荷之出
水入孝出第邦间
有名虽黄金未应

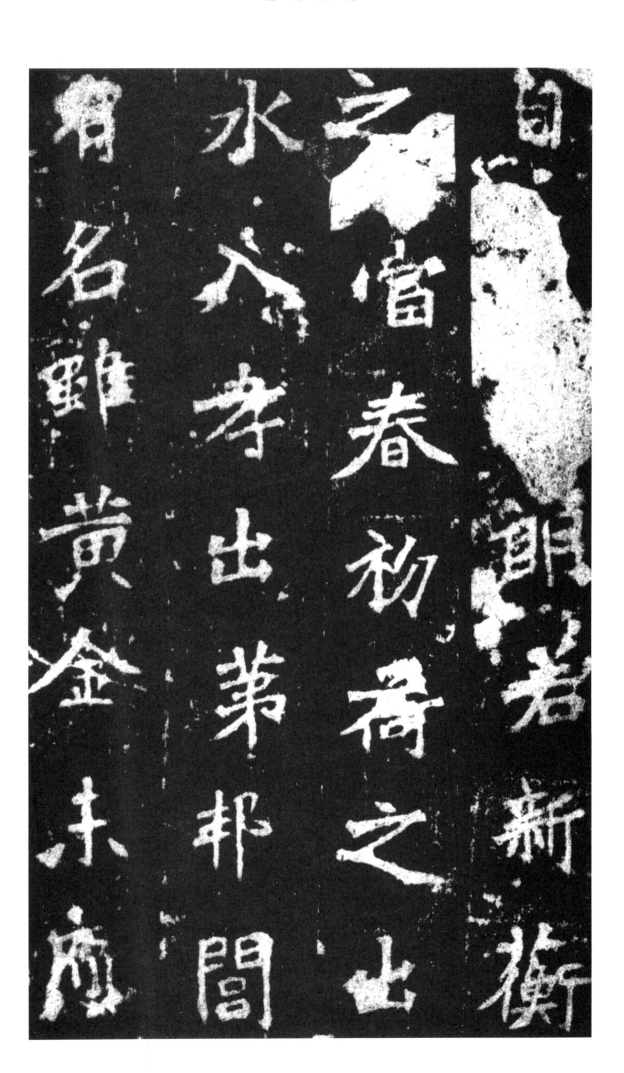

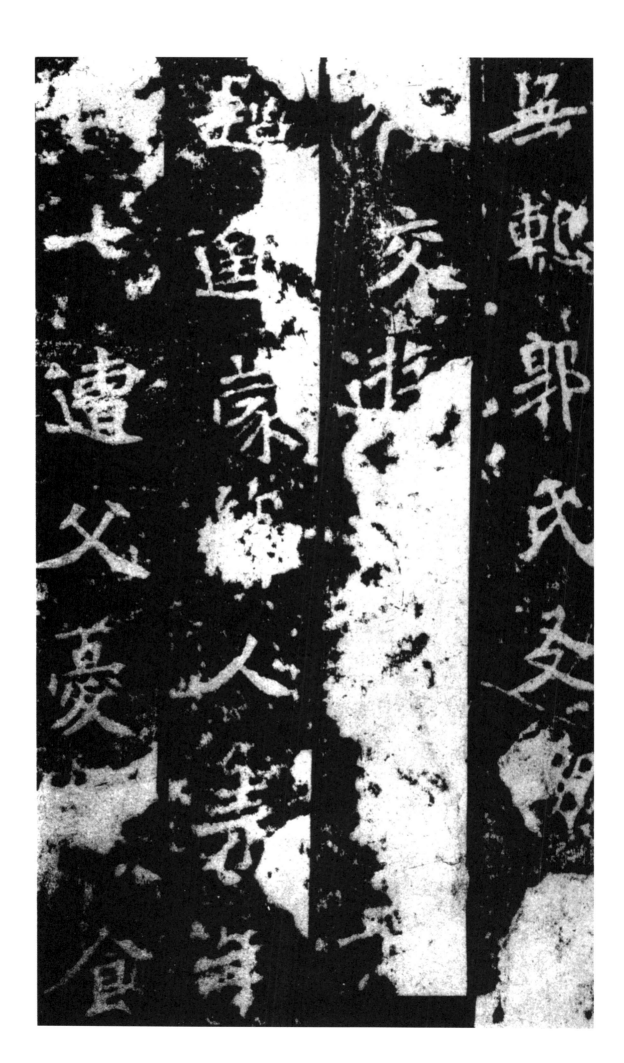

无惭郭氏友朋□
□交游□□□□
超遥蒙筝人表年
廿七遭父忧寝食

过礼泣血情深假
使曾柴更世宁异
今德既倾乾覆唯
恃坤慈冬温夏清

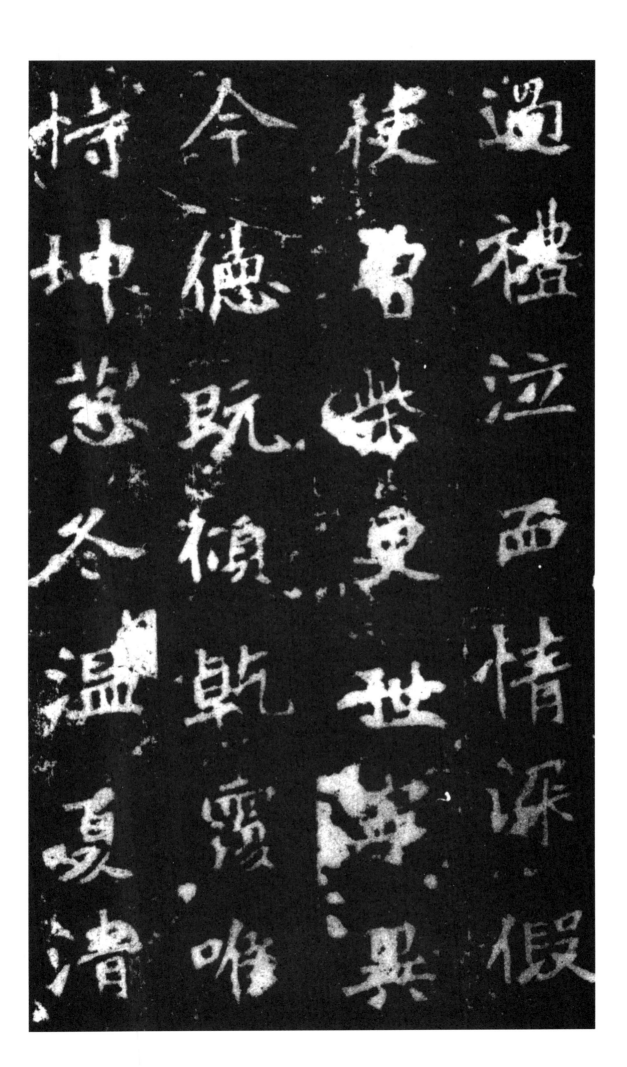

晓夕承奉家贫致
养不辞采运之勤
年卅九丁母艰勺
饮不入偷魂七朝

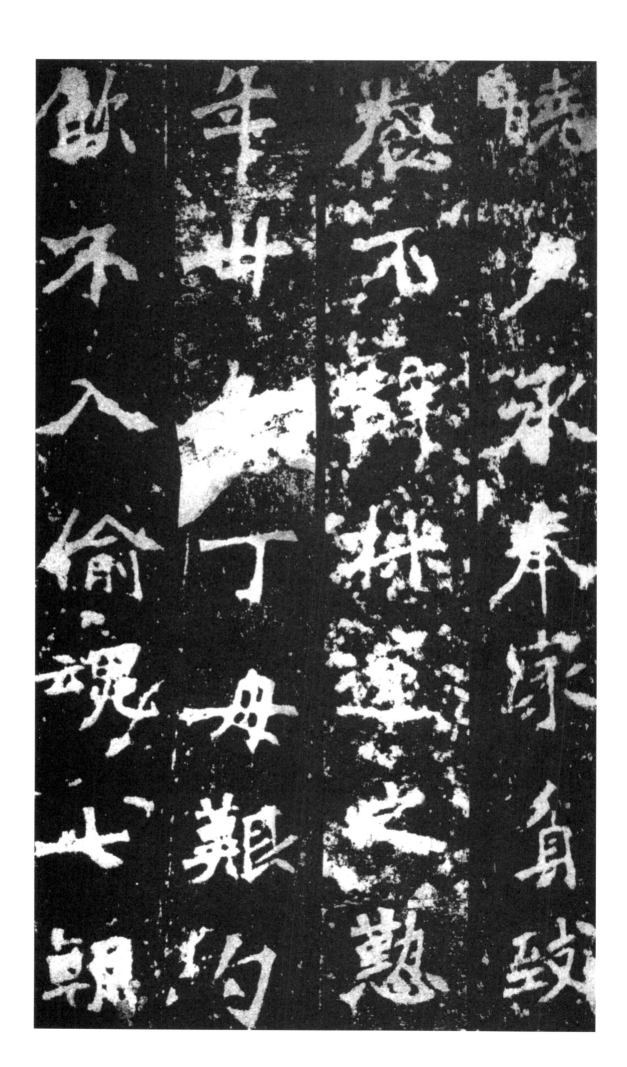

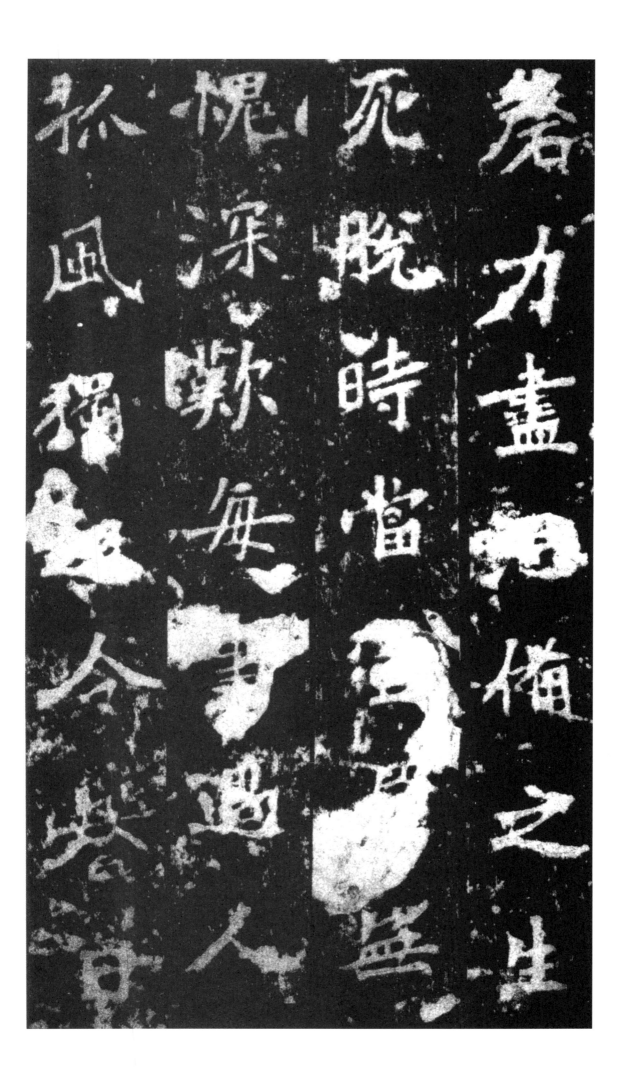

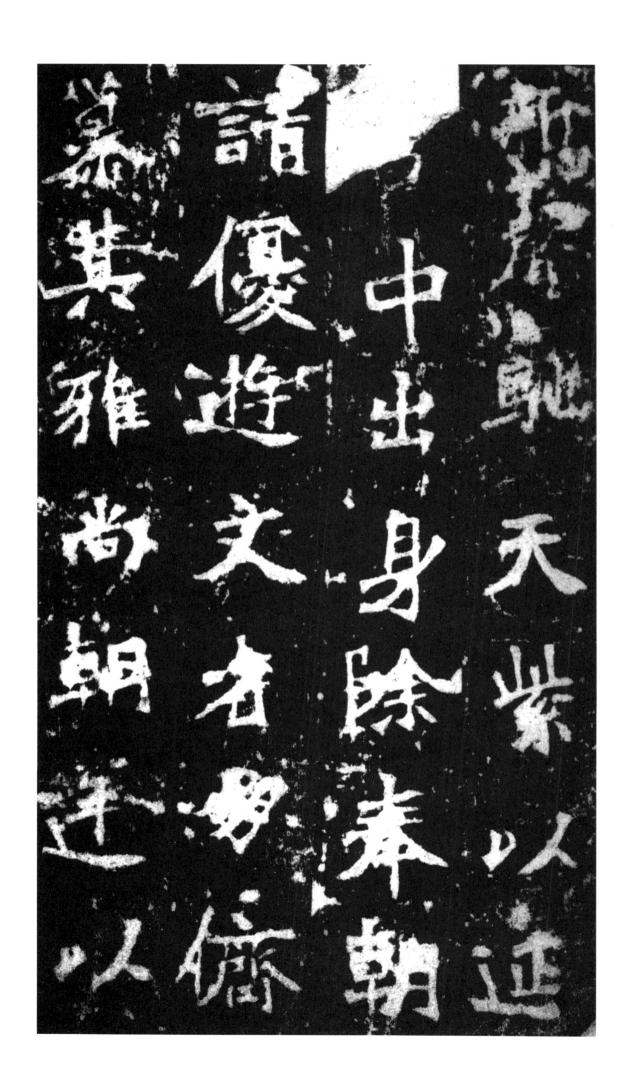

君荫望如此德□
宣畅以熙平之年
除鲁郡太守治民
以礼移风以乐如

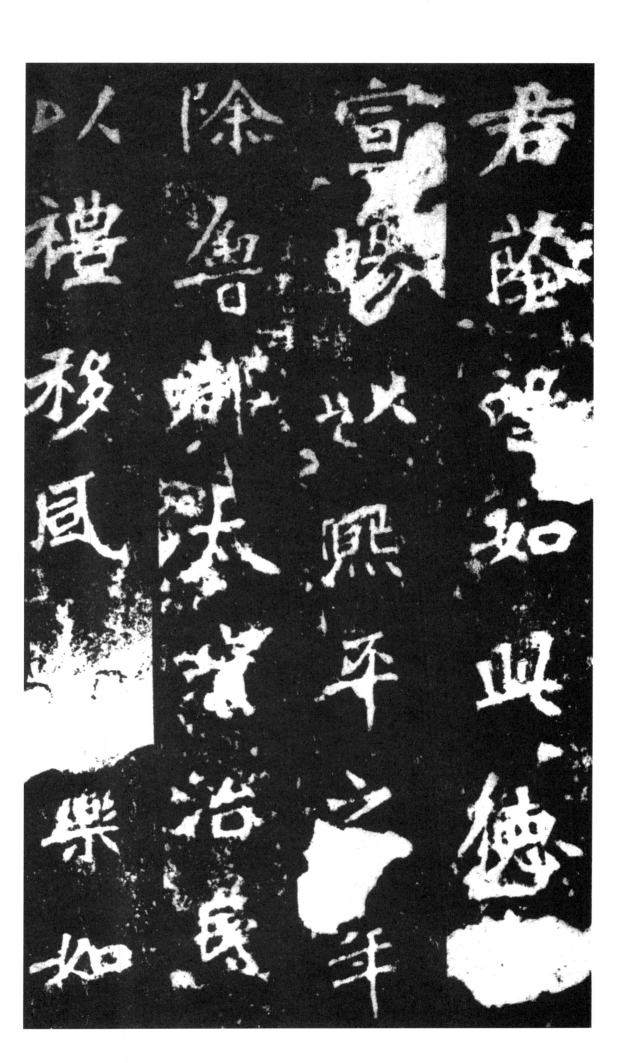

伤之痛无怠于凤
霄若子之爱有怀
于心目是使学校
克修比屋清业农

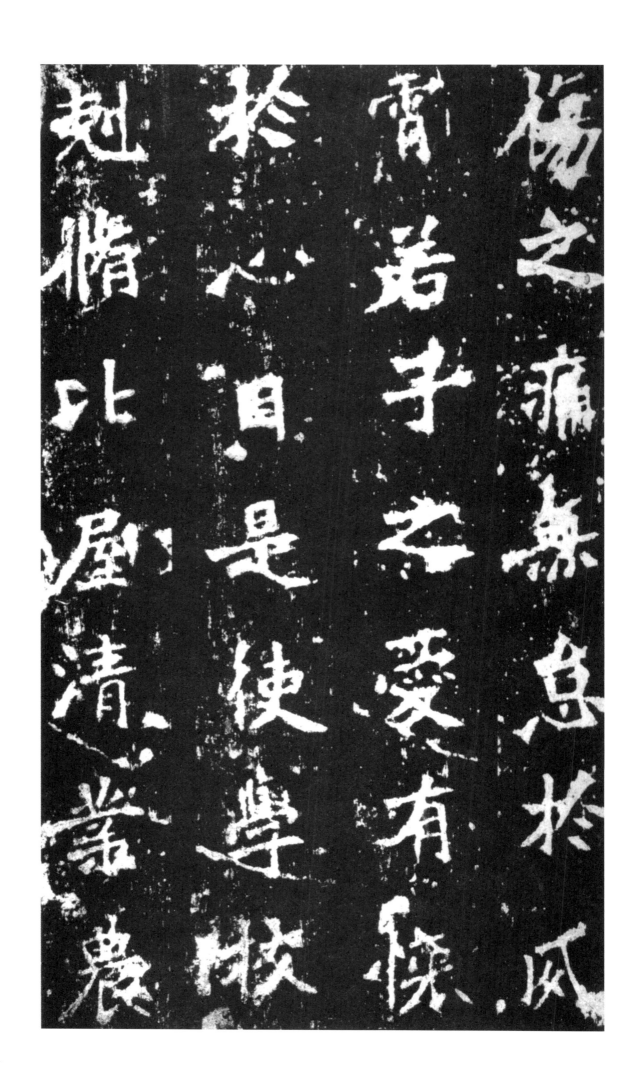

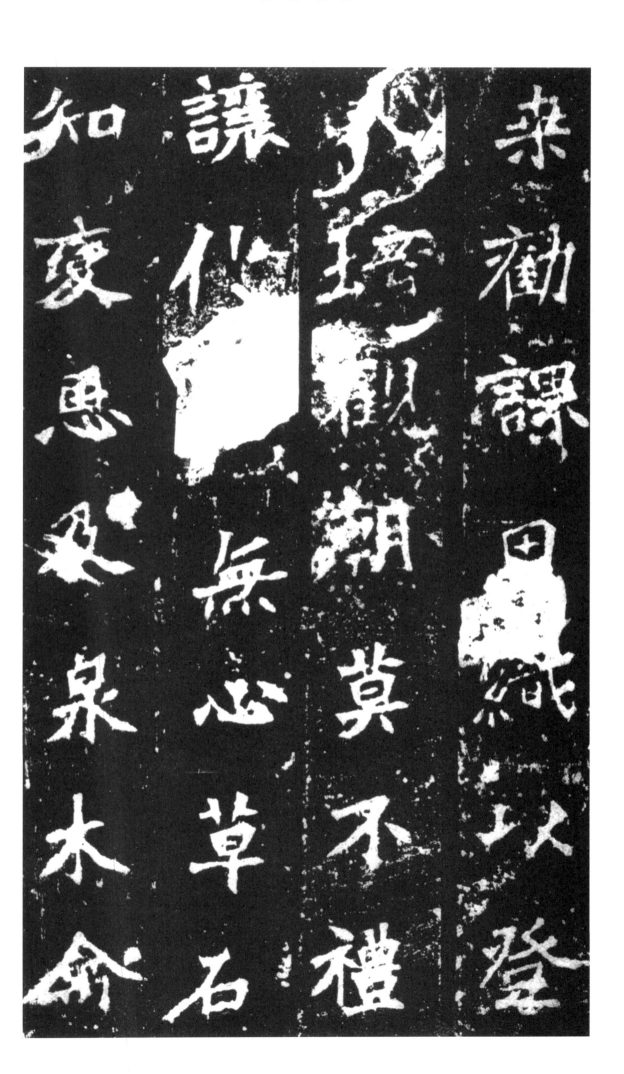

鱼自安胜残不待
赊年有成期月而
已遂令讲习之音
再声于阙里来苏

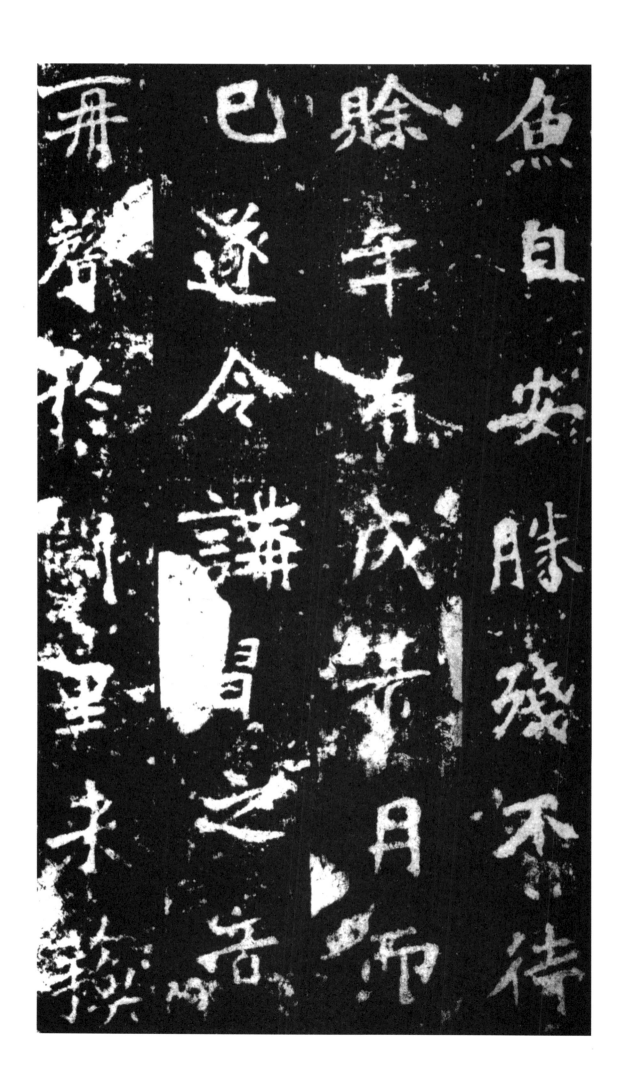

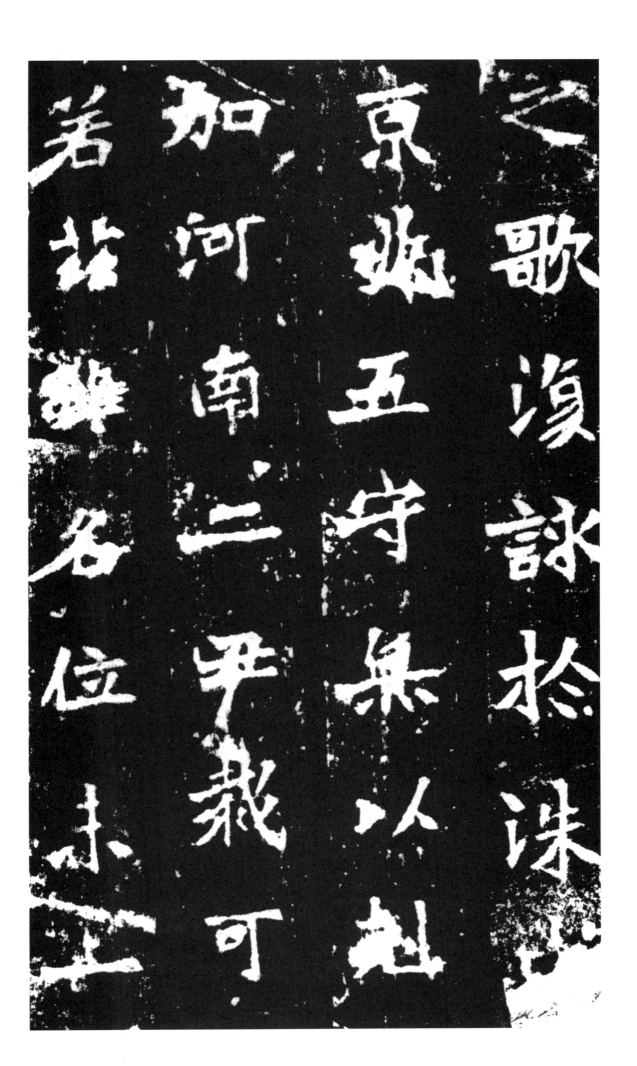

若　加　京
兹　河　兆
　　南　五
辈　二　守
名　尹　兼
位　裁　以
未　可　起

风□□□且易俗
之□黄侯不足比
功霄鱼之感密子
宁独称德至乃辞

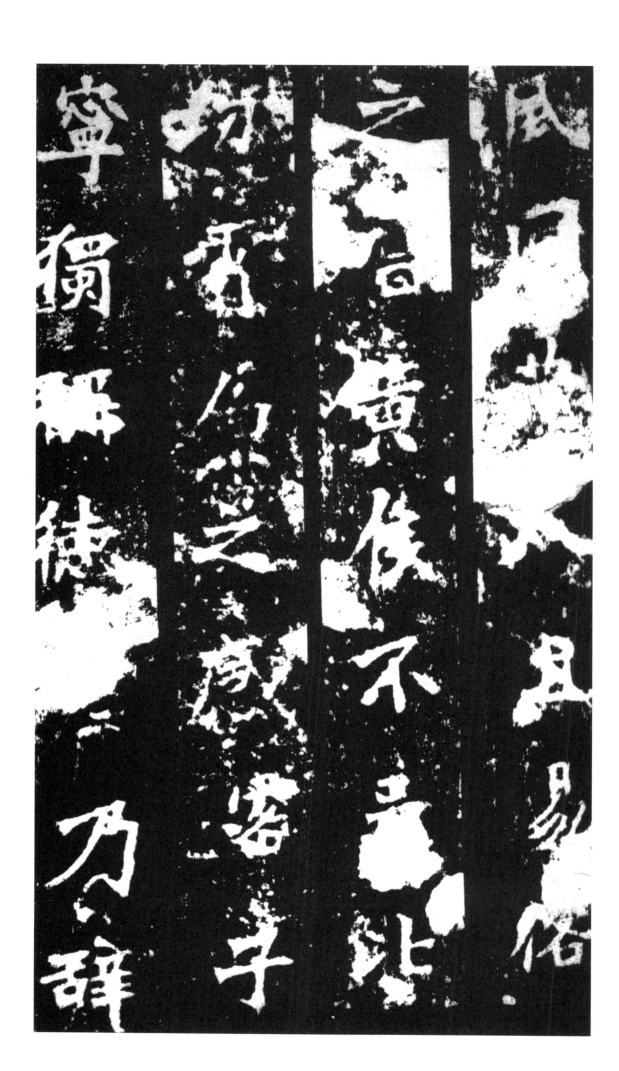

金退玉之贞耿拔
葵去织之信义方
之我君今犹古也
诗云恺悌君子民

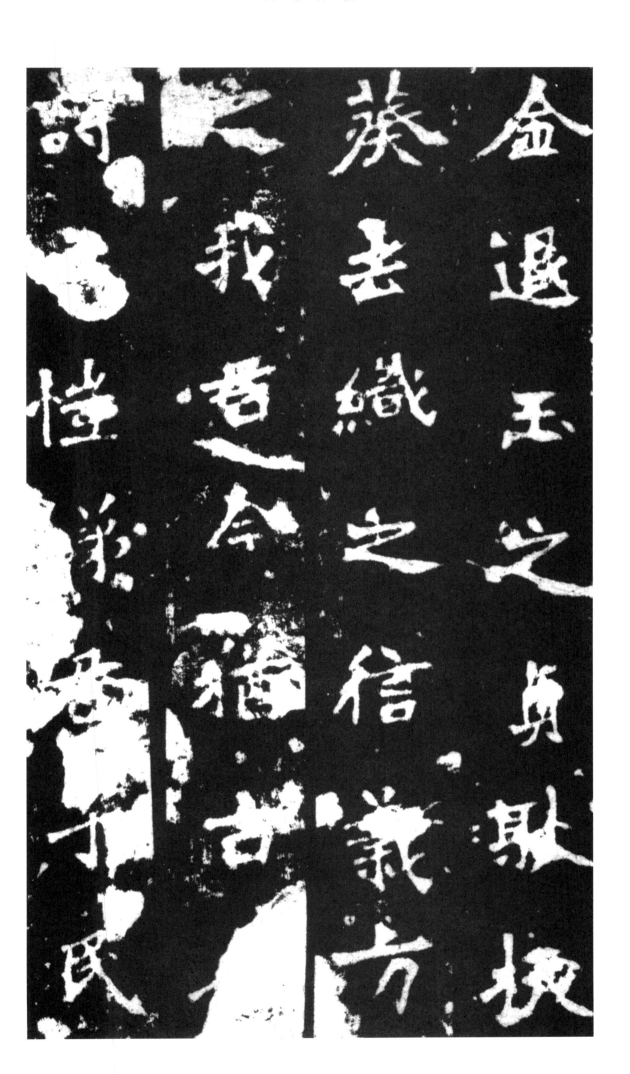

之父母實恐韶曦
迁影東風改吹尽
地民庶逆深泫慕
是以刊石題咏以

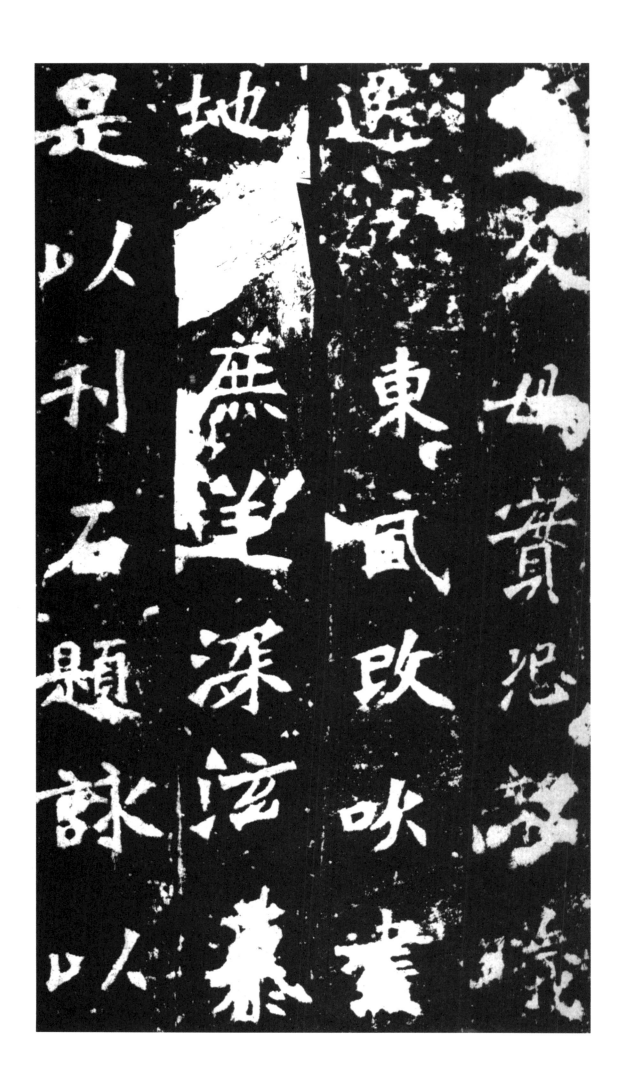

旌盛美诚□能式
阐鸿□庶扬㷊烈
□其辞曰
氏焕天文体承帝

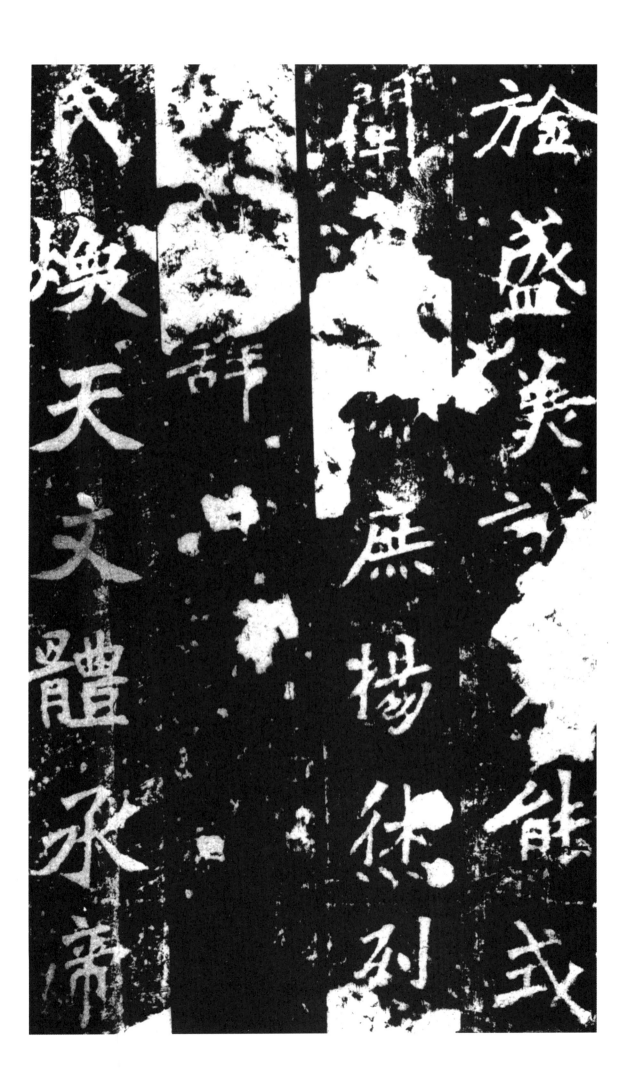

胤神秀春方灵源
在震积石千寻长
松万刃轩冕周汉
冠盖魏晋河灵岳

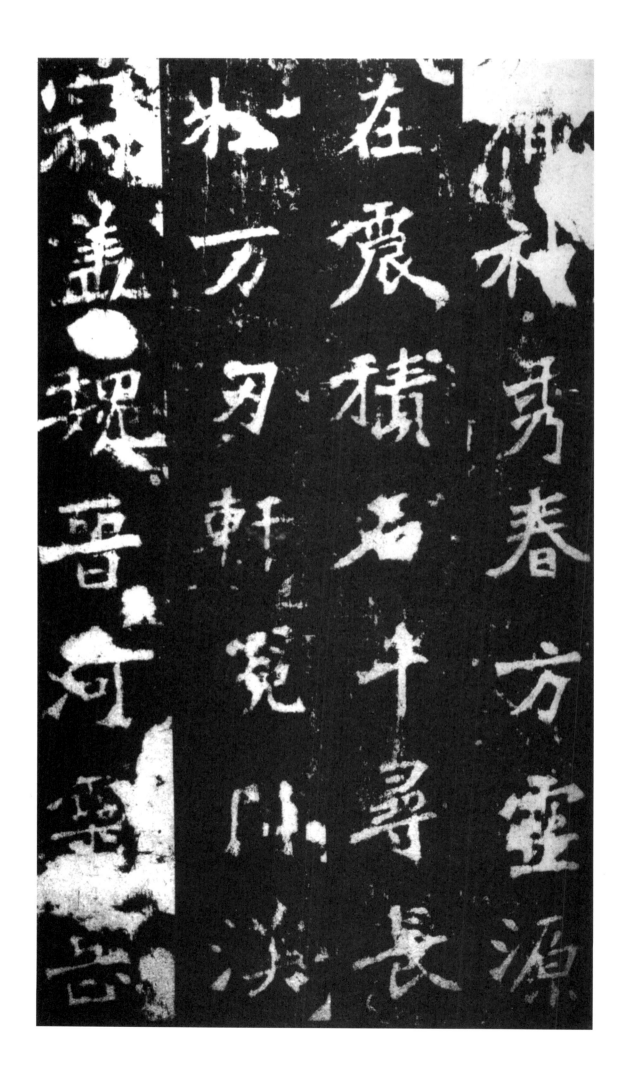

秀月起景飞穷神
开照式诞英徽高
山仰止从善如归
唯德是蹈唯仁是

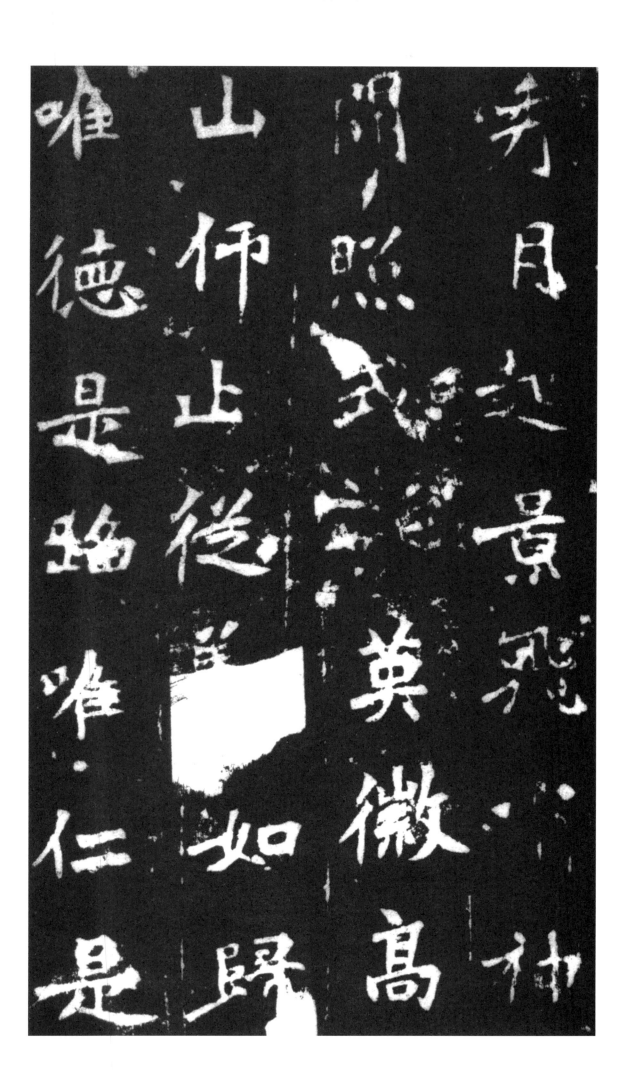

依栖迟下庭素心
若雪鹤响难留清
音遐发天心乃眷
观光玉阙浣绂紫

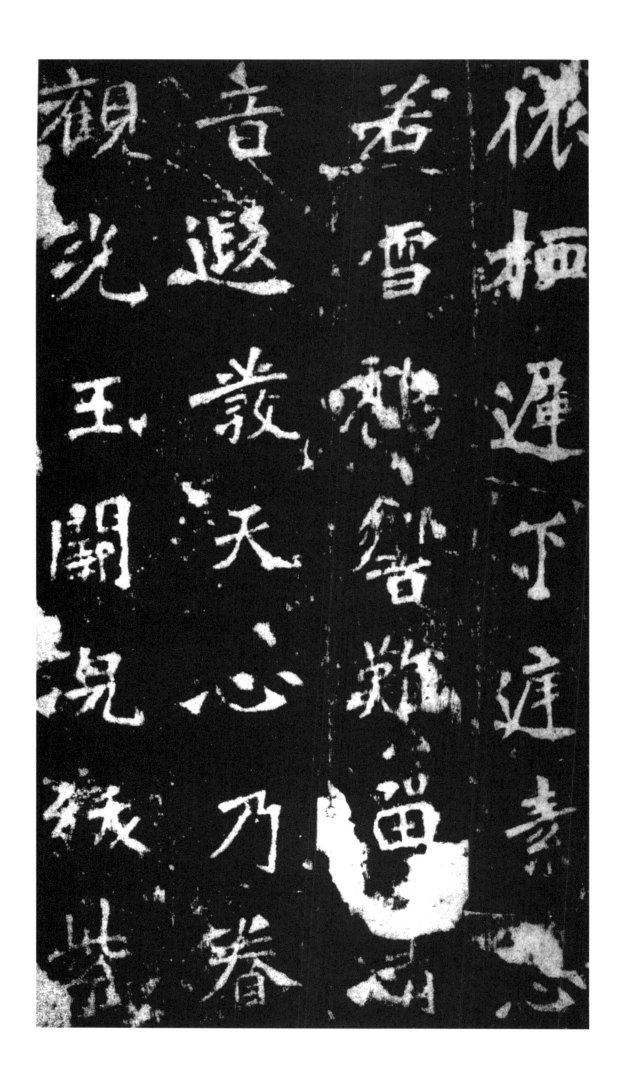

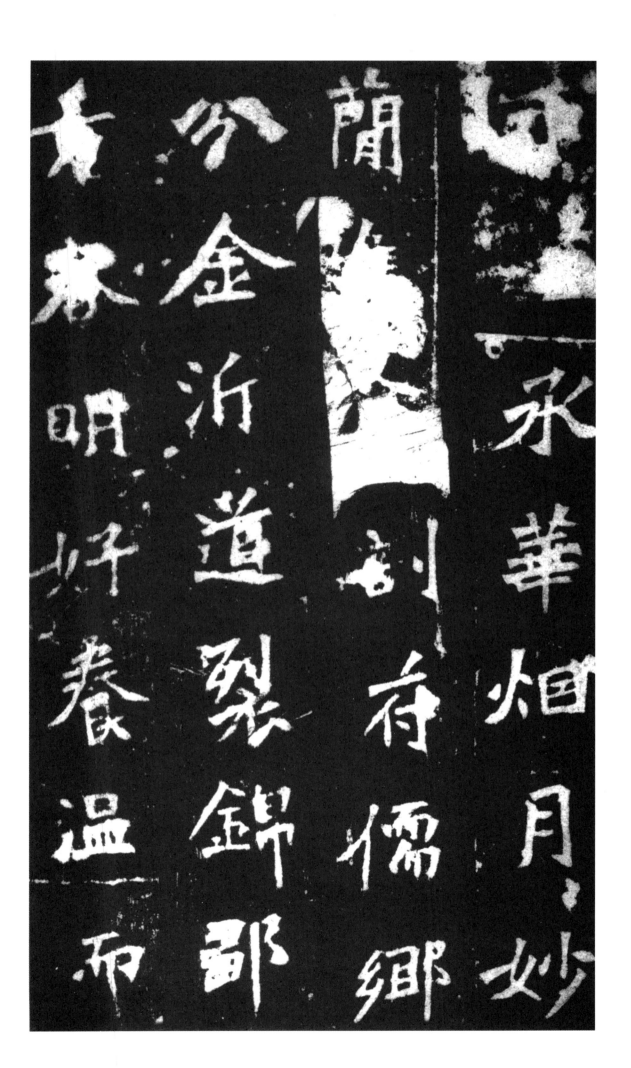

□霜乃如之人是
国之良礼□□□
□□□□
之恤小大以情□

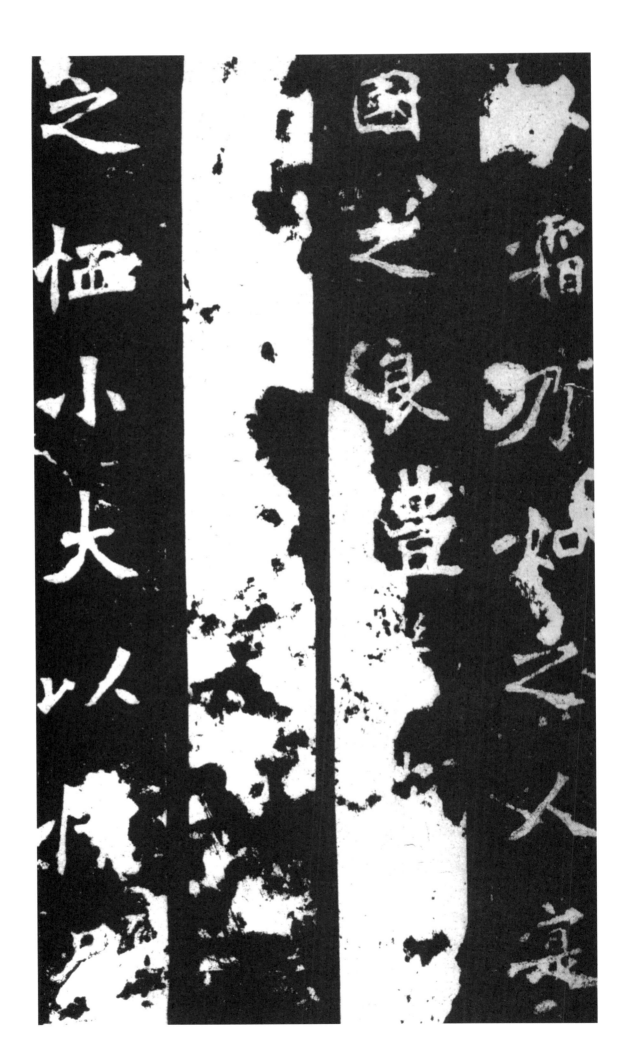

□□洗濯此群冥
云襄天净千里开
明学建礼修风教
反正野畔让耕林

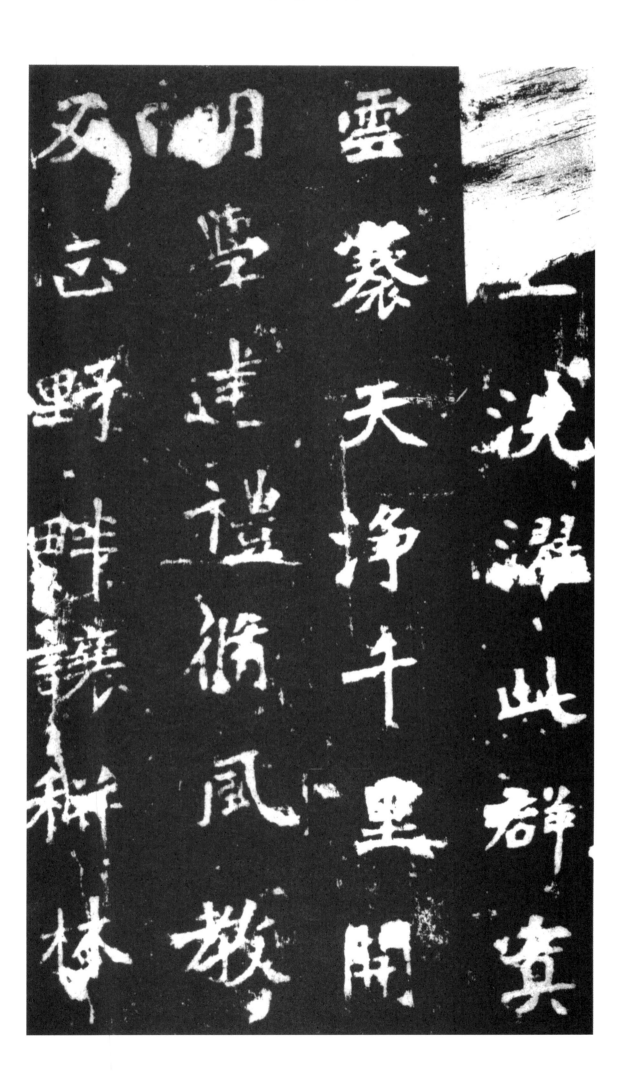

中□□□□□□
□□□□□衣可改
留我明圣何以勿
剪恩深在民何以

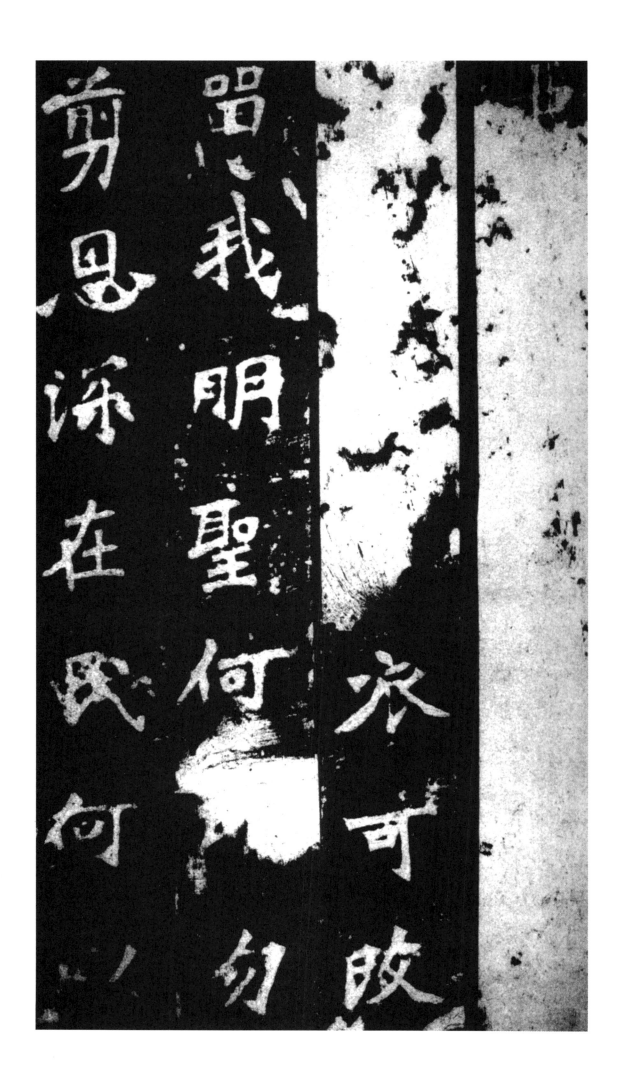

41

凫憘风化移新饮
河止满度海迷津
勒石图□永□□
□□□□□□□
□□□□□□□
□□□□□□□

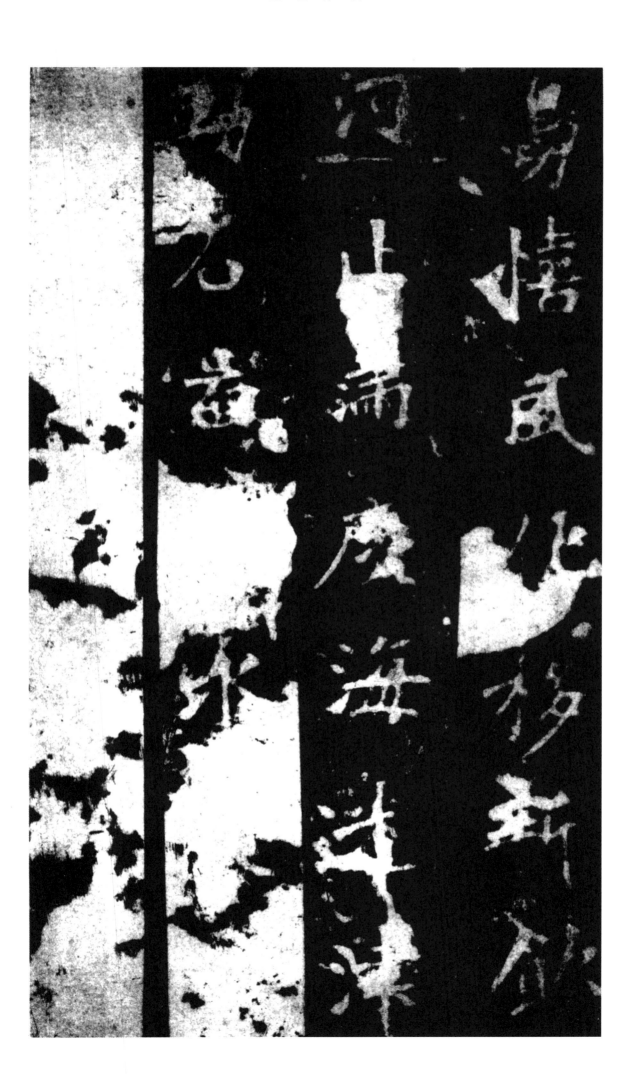

荡寇将军鲁郡丞北

平□□□

义主参军事广平宋抚民

义主□骧府骑兵参军骧威

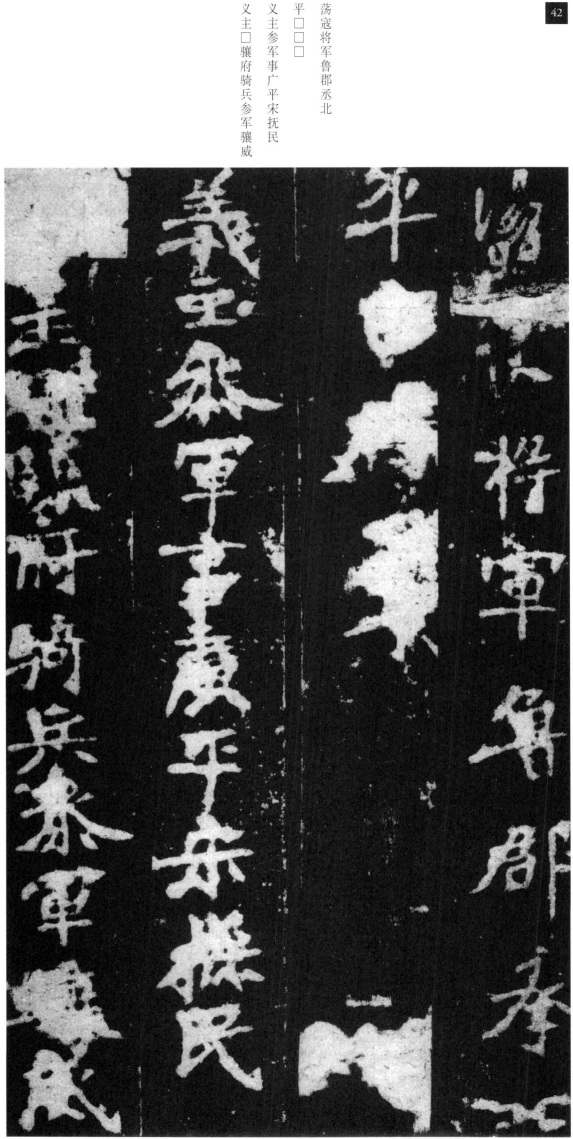

府长史征鲁府治城军主□
□ 义主本郡二政主簿
□□□ 义主颜路
义主离狐令宋承憘

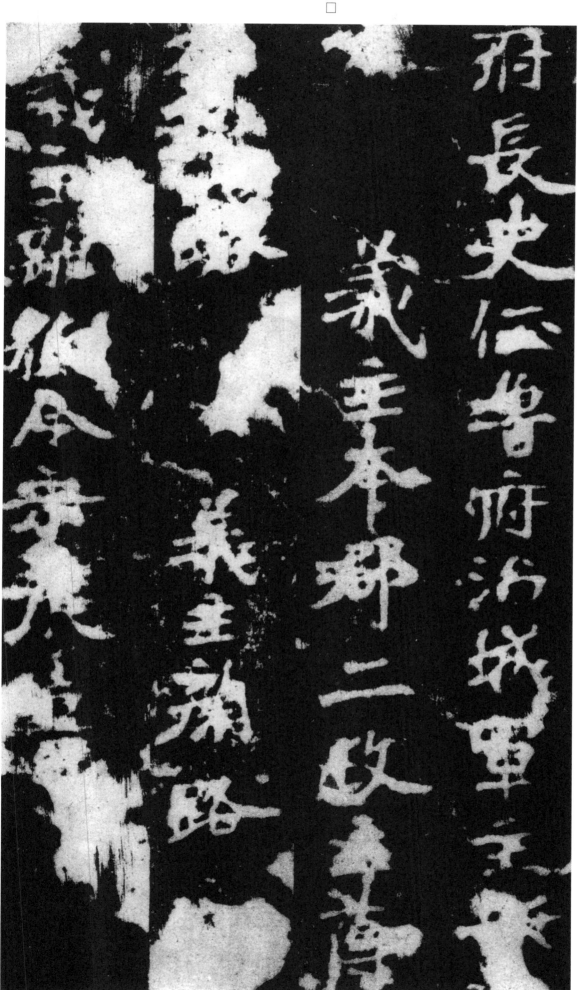

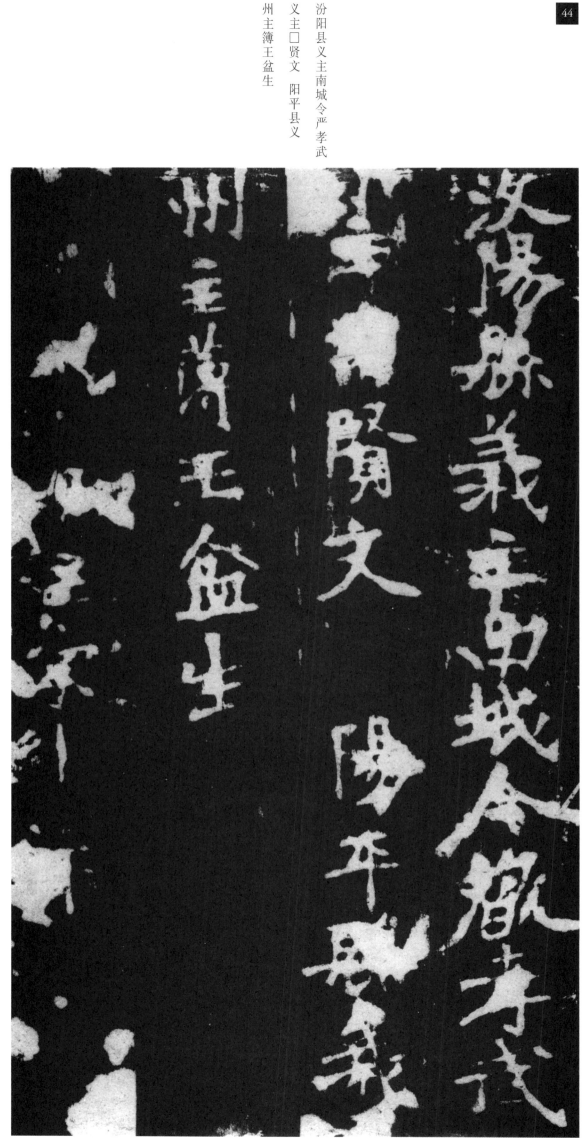

汾阳县义主南城令严孝武

义主□贤文　阳平县义

州主簿王盆生

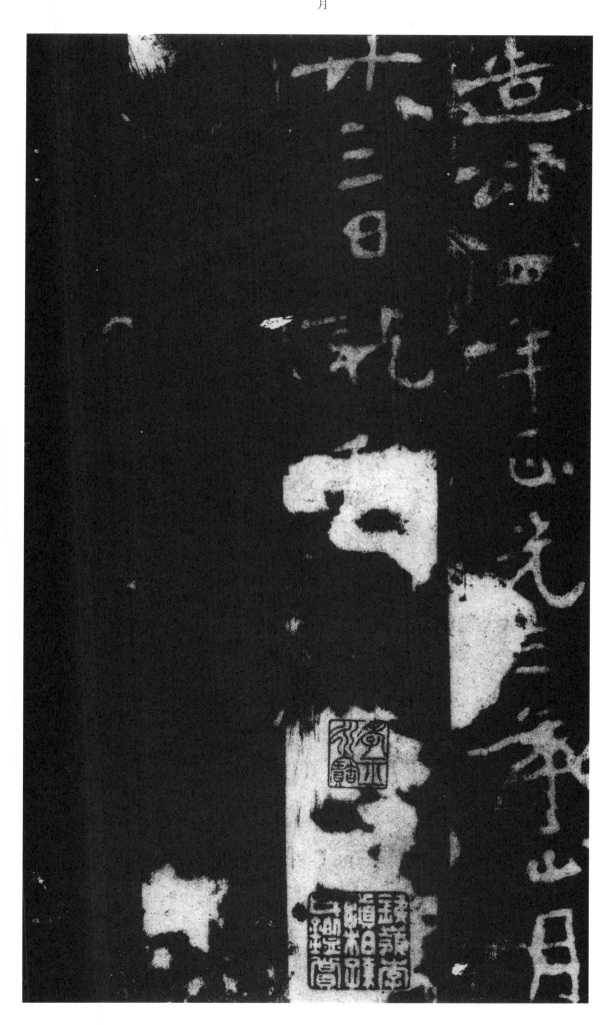

造颂四年正光三年正月
廿三日讫

图书在版编目（CIP）数据

张猛龙碑 / 卢国联编著 . —上海：上海人民美术出版社，
2018.6
（书法自学与鉴赏丛帖）
ISBN 978-7-5586-0719-6

Ⅰ. ①张… Ⅱ. ①卢… Ⅲ. ①楷书－碑帖－中国－北魏 Ⅳ.
① J292.23

中国版本图书馆 CIP 数据核字 (2018) 第 048477 号

书法自学与鉴赏丛帖

张猛龙碑

编　　著：卢国联
策　　划：黄　淳
责任编辑：黄　淳
技术编辑：史　湧
装帧设计：肖祥德
版式制作：高　婕　蒋卫斌
责任校对：史莉萍
出版发行：上海人民美术出版社
　　　　　（上海市长乐路 672 弄 33 号）
邮　　编：200040　　电　　话：021-54044520
网　　址：www.shrmms.com
印　　刷：上海盛通时代印刷有限公司
地　　址：上海市金山区金水路 268 号
开　　本：787×1390　　1/16　　3 印张
版　　次：2018 年 6 月第 1 版
印　　次：2018 年 6 月第 1 次
书　　号：978-7-5586-0719-6
定　　价：24.00 元